彩色放大本中國著名碑帖

趙孟頫尺牘選（二）

孫寶文 編

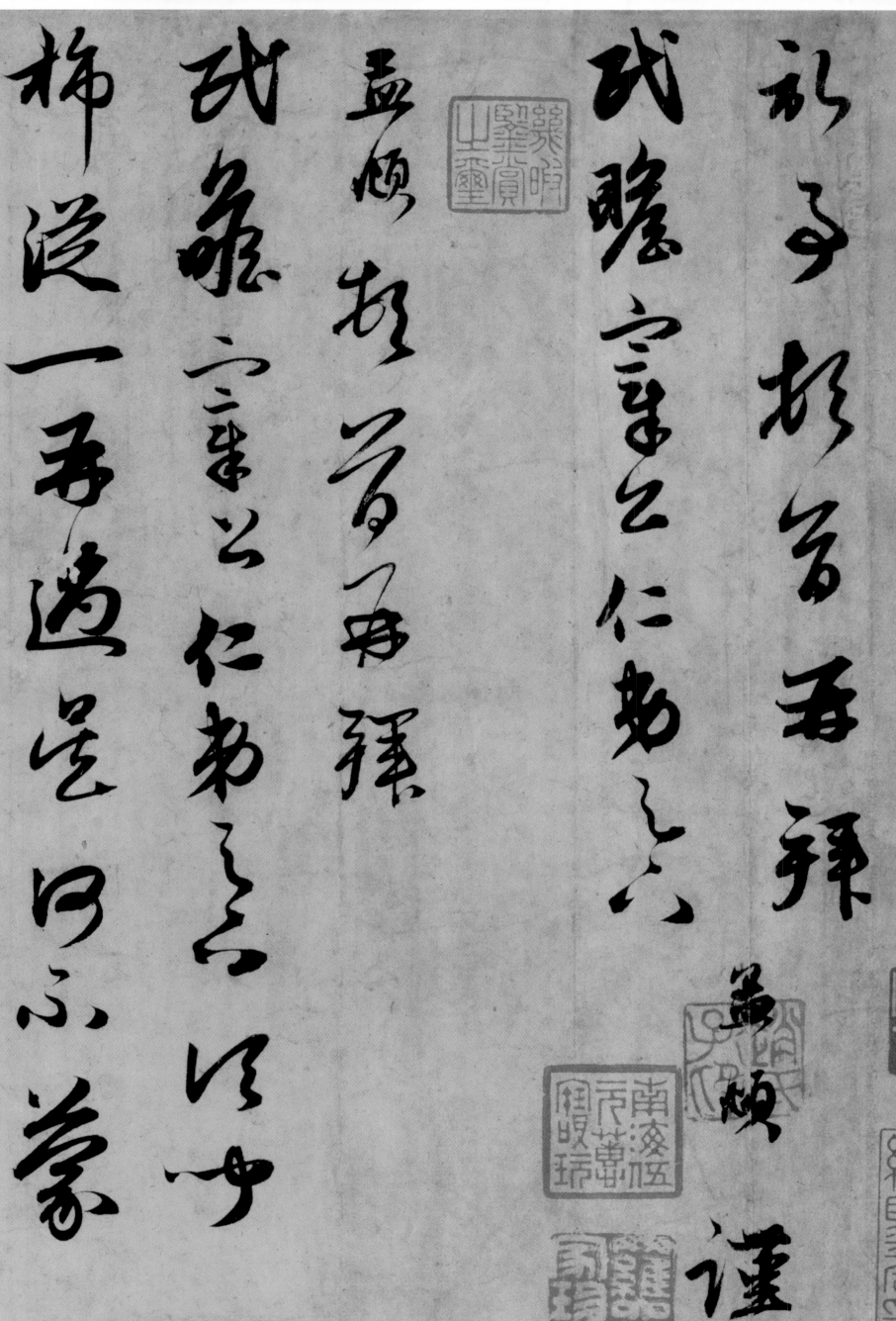

劄一

記事頓首再拜民瞻宰公仁弟足下孟頫謹封孟頫頓首再拜民瞻宰公仁弟足下頃聞旆從一再過吳何不蒙

2

見過耶孟頫滯留于此
口至杭書

惠頫滯留于此未

使中之宣昨承

任直碧盞至今未拜

賜豈有所待耶茲因仁卿

來草數字附

可旦夕到杭又承

教之便也不宣

頓首再拜

十二月廿七日

書格孟頫順一變說者謂宅可意耶研媚傍媚弱於右軍稧
帖正以姿媚故遂因東而變毛論也內府貯蓄最富黔觀蘭
亭十三跋芝知雲卿承而自原民部書書五鴻緒鳳名賞
鑒家其子圖烱以所藏唐時僧道小楷法華經及子頤
十札進經尾餘暢古香而愛為書心種全為因甸為珠林
法寶候惟取貴知乞氏卷展閱一過為拈梢法源流題為
語而遂之伊玉氏子孫傳為世守更埤藝苑一段佳話云
乾隆葳在辛未暢月御筆

4

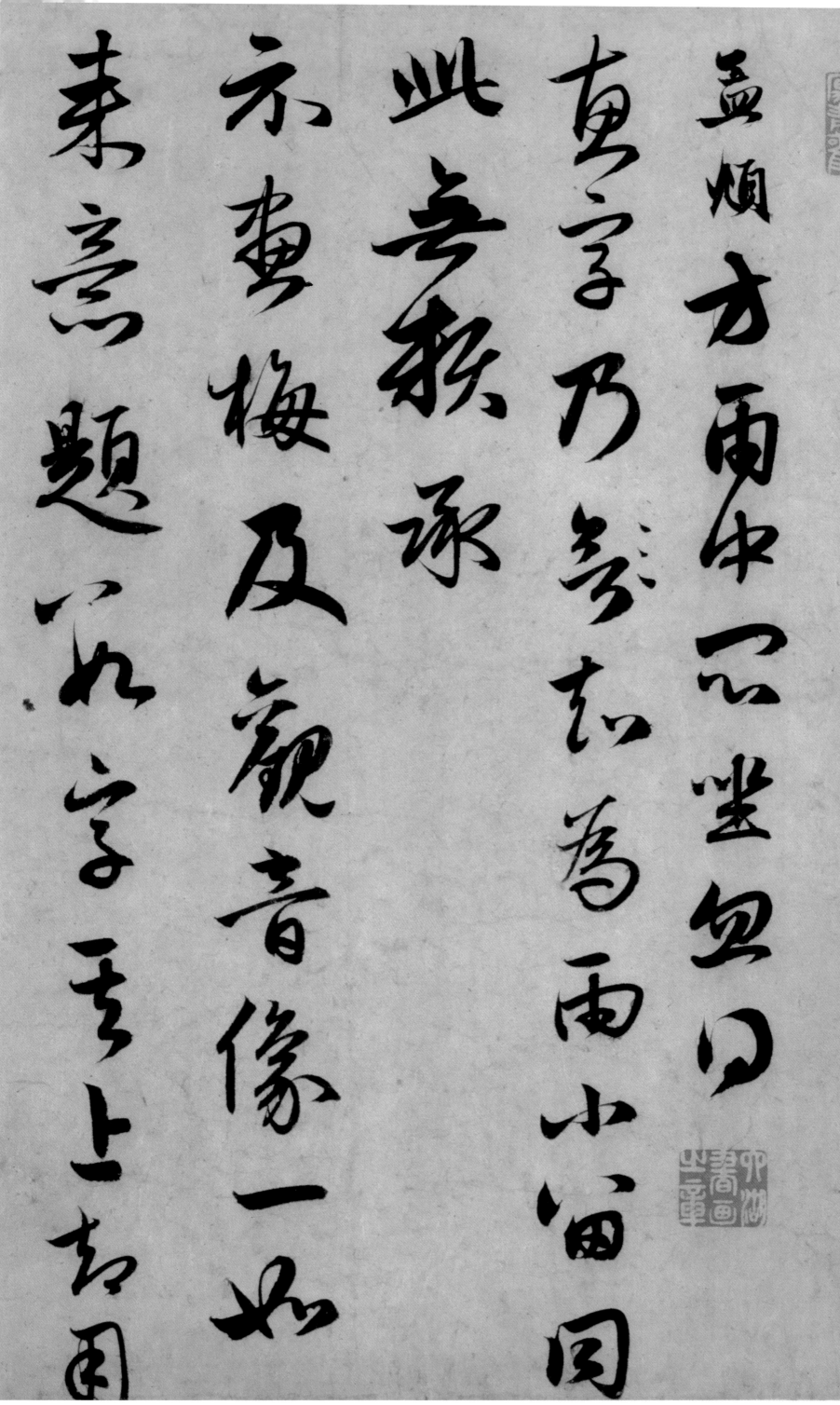

孟頫方雨中閒坐忽得惠字乃
知為雨小留同此無賴承示畫梅
及觀音像一如意題數字其上却用

奉納冀目入行潦滿道不敢奉屈臨昡馳情不宣孟頫再拜民瞻宰公弟侍史

奉納冀目入行潦滿道不敢奉屈臨昡馳情不宣孟頫再拜民瞻宰公弟侍史

孟頫再拜

民瞻宰公老弟足下雨中
想無他他出能
過此談半日否不別作
仁僕簡同此拳拳

不宣孟頫再拜十七日仁卿肯過此當遣馬去也

孟頫再拜 孟頫眷宰公仁親 孟頫去年一月間可到城中知旆從榮滿後便還鎮江自後便不聞動靜殊遠終一書承

候又無便可寄唯有趣竹
而已新春伏計
體中安勝眷輯悉佳孟
頻只留德清山中終日與
松竹為伍豐饮一豪榮進
之意若民瞻來杭州能

候又無便可寄唯有趙竹而已新春伏計體中安勝眷輯悉佳孟頻只留德清山中終日與松竹為伍無復一豪榮進之意若民瞻來杭州能

10

輟半日睱便可來小齋一遊觀也向蒙許惠碧盞何尚未踐言耶因便草草具記拙婦附承嬭子夫人動靜不宣人日孟頫再拜

孟頫再拜

仁卿学士老弟坐右

頃聞旆従到桐川

相望甚迩何不

一過我殊恨恨也

尔来想動履稱書問

吾弟有翡翠石蒙

劄五

孟頫再拜仁卿学士老弟坐右頃聞旆従到桐川相望甚迩何不一過我殊恨恨也尔来想動履勝常聞吾弟有翡翠石蒙

愛若此能舉以見惠否不然當奉價拜還唯悵然至幸因盛季高便草具狀未能及其他不宣九月廿五日孟頫再拜

13

頫首再拜

民瞻宰公閣下

孟頫　謹封

孟頫頓首再拜

民瞻宰公老弟足下適方去

謁不遇而歸茲枉

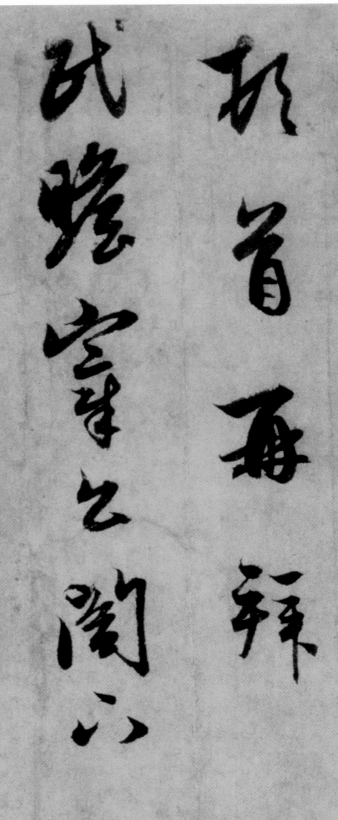

頓首再拜民瞻宰公閣下孟頫謹封孟頫頓首再拜民瞻宰公老弟足下適方去謁不遇而歸茲枉

簡敬重以賤生特飴
厚既本不敢拜辭又懼於
得罪強顏祇領感愧
難言草奉書不
宣畫頓

再厚不宣

記事頓首復民瞻宰公老弟足下七月廿七日寓杭趙孟頫就封孟頫頓首再拜民瞻宰公老弟足下孟頫奉別甚久傾

記事頓首復

民瞻宰公老弟足下

七月廿七日

寓杭趙

孟頫就封

孟頫頓首再拜

民瞻宰公老弟足下

孟頫

孟頫奉別甚久傾

仰情深人至得所惠書就審即日雅候勝常慰不可言承喻令弟文書即已完備付去人送

仰情深人至得
所惠書就審
即日雅候勝常
慰不可言承喻
令弟文書即已
完備付
去人送

納外蒙
遠寄碧盞
不敢拜賜并
付去人歸
璧乞示
至銑子謹已祇領感

納外蒙遠寄碧盞不敢拜賜并付去人歸璧乞示至銑子謹已祇領感

18

激感激草草具答附此致意令親仁卿想安好不宣七月六日孟頫記事再拜

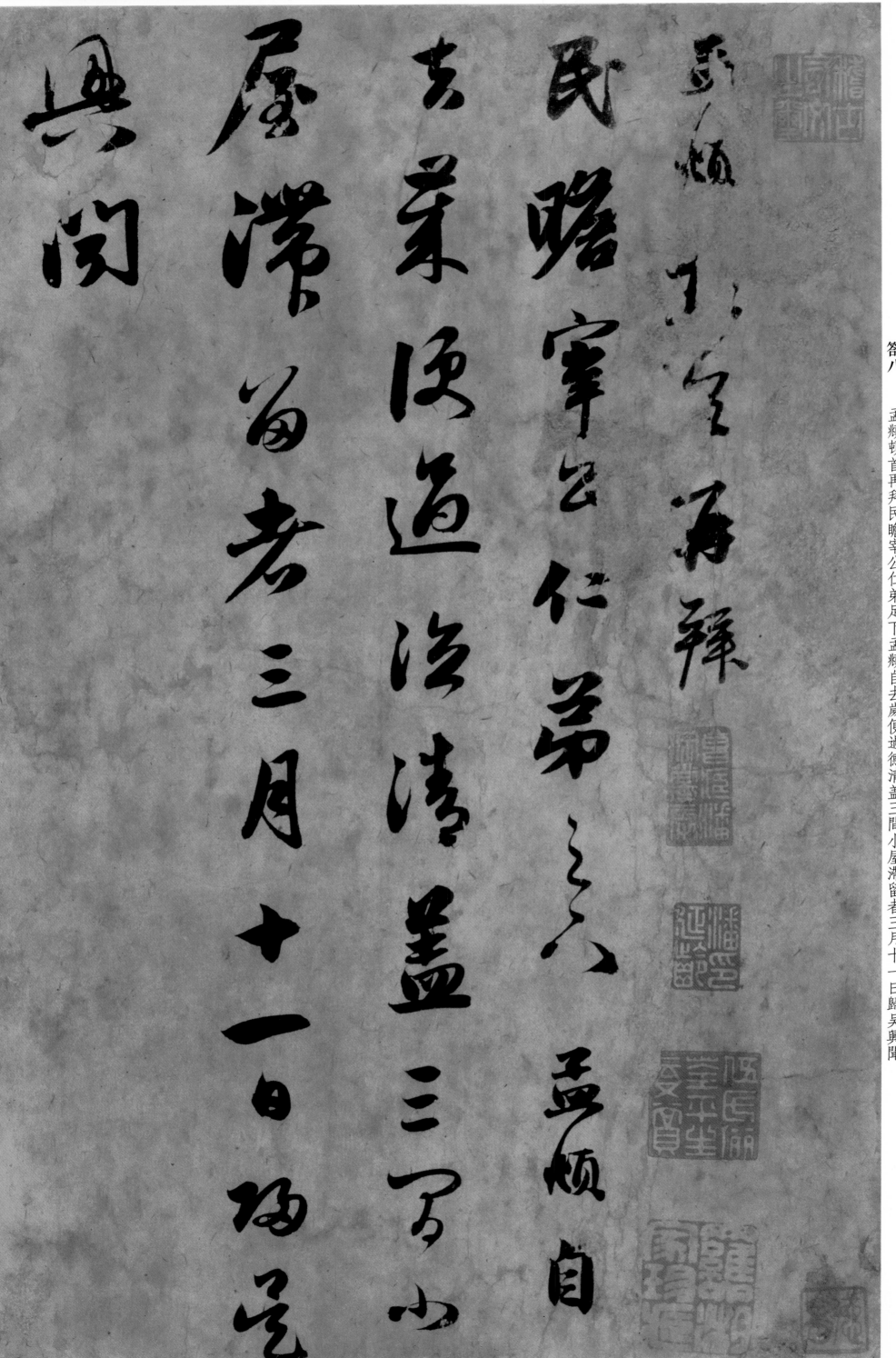

孟頫頓首再拜民瞻宰公仁弟足下孟頫自去歲便過德清蓋三間小屋滯留者三月十一日歸吳興聞

騎氣已還京口十三日錢令史來得所惠書審動履之詳極慰下情相別動是數月滿謂可以一見不意差池傾渴之懷臨風

騎氣已還京口十三日錢

史來得所惠

而至書審

動履之詳

動色至如月滿謂可以一見

不意差池傾渴之懷臨風

21

難寫或旆從過杭千萬一到龜溪為望附此拜意仁卿令親聞攜研見過此意甚厚何時重來以慰尅

難寫或旆從過杭千萬一到龜溪為望附此拜意仁卿令親聞攜研見過此意甚厚何時重來以慰尅

想郎因錢令史還桐川作此附便奉問草草不宣孟頫再拜

想郎因錢
作此附便奉
習苏小宣

桐川

畫顧

再拜

23

孟頫一再頓
武昔言之弟這
馳抱上京口言
已真多就審
腹候清佳八月
晦日又以
番尤以為至不肯自夏秋來

劄九

孟頫再拜民瞻宰公弟足下別久不□馳想近京口客足來所惠書就審腹候清佳八月晦日又□□書尤以為慰不肖自夏秋來

瘍發於鬢痛楚不可言
今五十餘日而創尚未
盡瀕死而幸存耳
想民瞻聞之亦必
也承示以墨竹大有佳趣輒書

如語其上浣損卷軸深知
罪戾不知
此瞻見此唇
等直沉香
沉香環領
未有一物奉

數語其上浣損卷軸深知罪戾不知民瞻見恕否寄惠沉香沉香環領□感□未有一物奉

26

報想不訝也老婦附致意闐政夫人寒近要鹿肉千萬勿忘餘冀盡珍重理不宣即日孟頫再拜

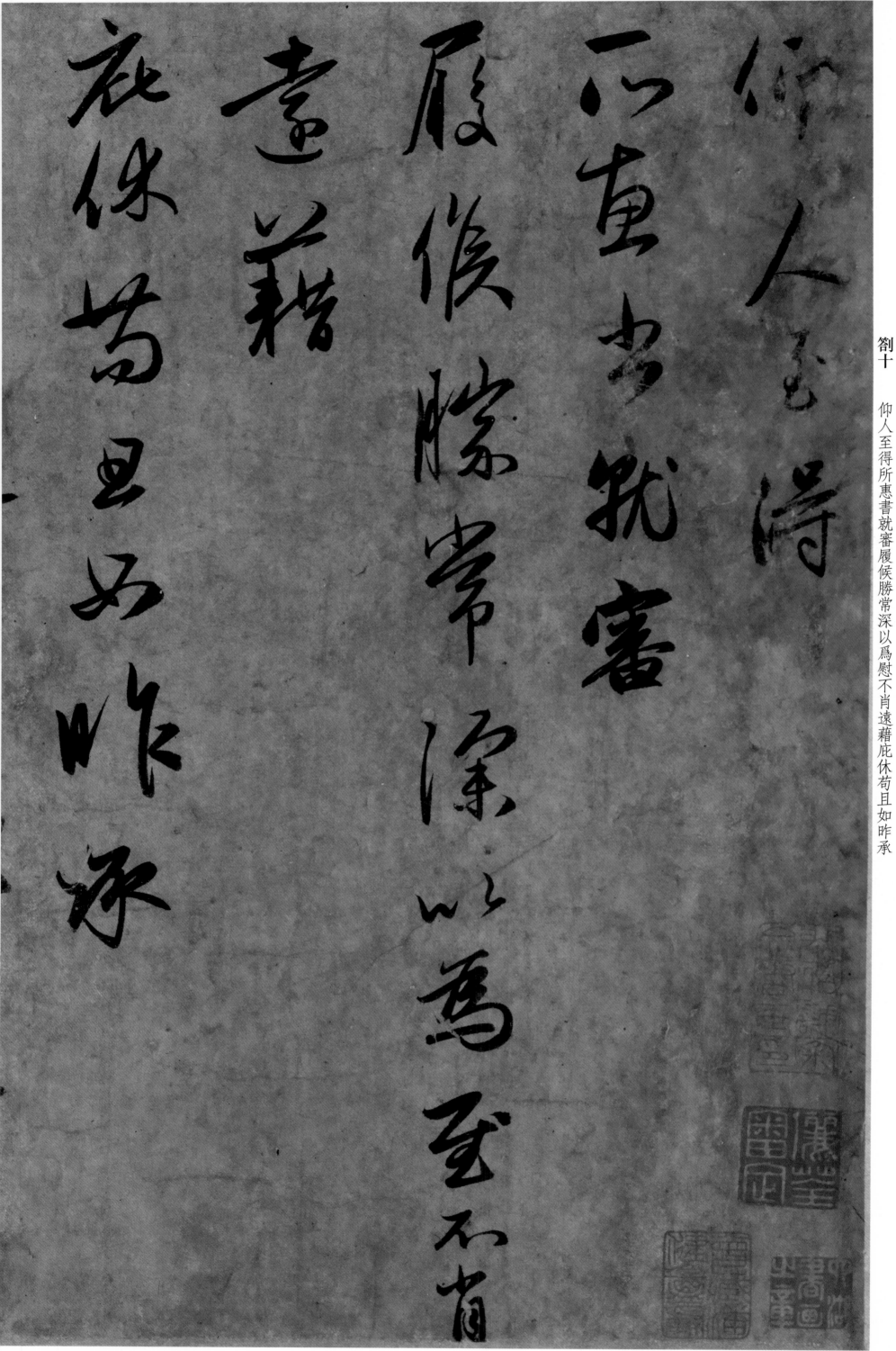

遠壽鹿肉領次至以壽
但家人輩尚以爲少以爲少不審
能重寄寄否
付至界行須素已如
寫蘭亭再一過奉

納試過目以爲然乎不然乎紫芝有書今附來使以書復之冀轉達拜意

纳试
過目以爲然
乎不然乎
紫芝有書以
出附來使以
出復之冀
精達拜意

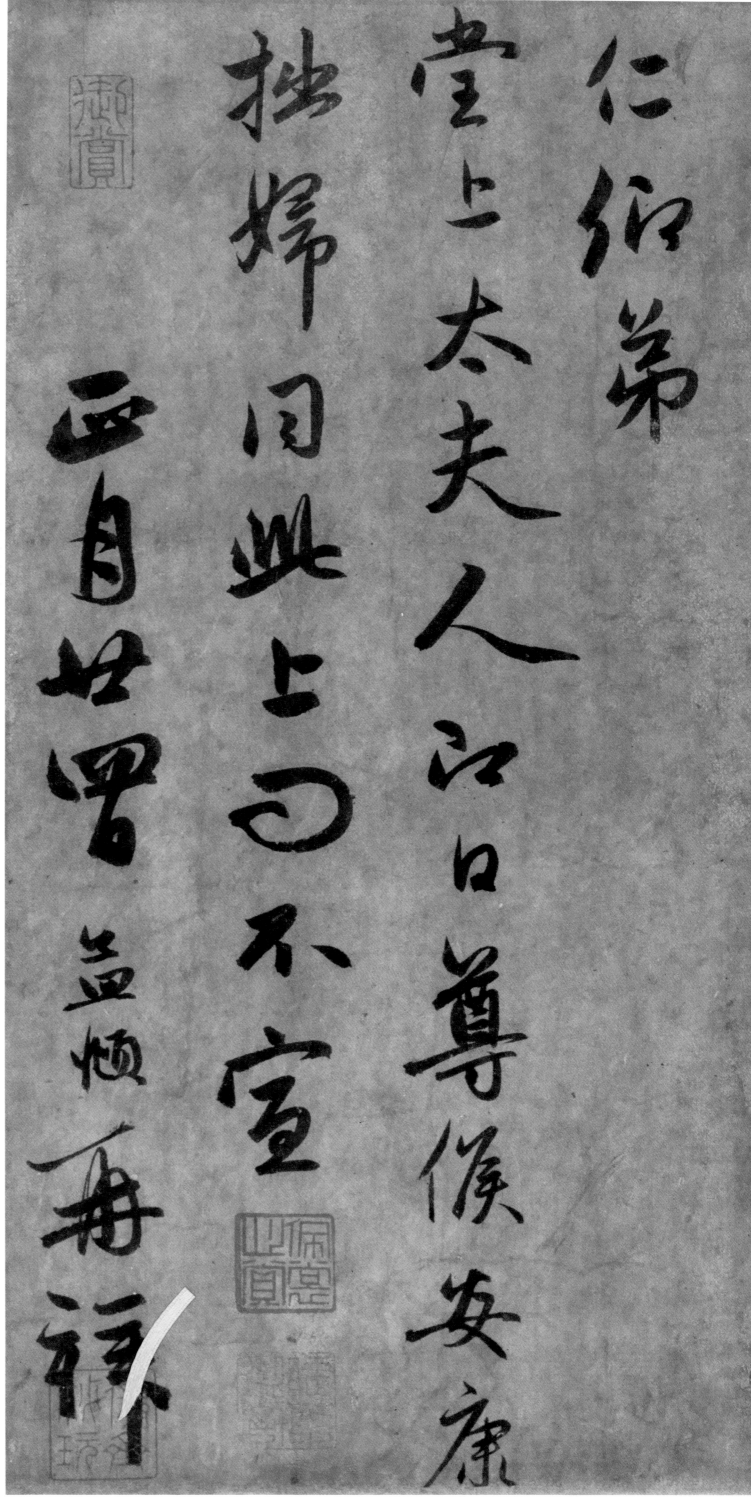

仁卿弟堂上太夫人即日尊候安康拙婦同此上問不宣正月廿四日孟頫再拜